Henri FRANTZ

Notes sur les Salons de 1899

BIBLIOTHÈQUE DE LA CRITIQUE
50, boulevard Latour-Maubourg, PARIS

NOTES SUR LES SALONS DE 1899

Henri FRANTZ

Notes sur les Salons de 1899

BIBLIOTHÈQUE DE LA CRITIQUE
50, boulevard Latour-Maubourg, PARIS

LES SALONS DE 1899

ERSONNE n'a mieux senti que Baudelaire l'inutilité de la critique, lorsqu'il écrivait au seuil de son salon de 1846 :

« A quoi bon ? Vaste
« et terrible point d'inter-
« rogation qui saisit la
« critique au collet dès le premier pas qu'elle
« veut faire dans son premier chapitre.

« L'artiste reproche tout d'abord à la critique
« de ne pouvoir rien enseigner au bourgeois,
« qui ne veut ni peindre ni rimer, — ni à l'art
« plastique, puisque c'est de ses entrailles que
« la critique est sortie. »

Nous n'avons donc pas la prétention de vouloir juger ici en dernier ressort toutes les œuvres

des salons de 1899, pas plus que celle de corriger les artistes et d'éduquer le public; nous nous bornerons seulement dans la série de nos impressions sur les salons, à proposer une opinion, et non pas à l'imposer.

La manière dont le temps détruit bien des jugements, le mépris dans lequel sont tombées des œuvres longtemps admirées, et toutes les fluctuactions des goûts et des opinions suffiraient a nous rendre très méfiants envers nous-mêmes. Chacun appréciant les choses d'art suivant son tempérament, il ne pourra, semble-t-il, bien juger que les œuvres conformes à ce tempérament, et lorsqu'il aura pu pénétrer dans la pensée intime de l'artiste qu'il étudie. Nous ne nous attarderons donc pas aux œuvres que nous ne pouvons aimer.

De plus, la quantité des envois aux salons annuels, a grandi dans une proportion si effrayante qu'il devient matériellement impossible de songer à les passer tous en revue. Et il y a dans ces expositions tant de choses, je ne dirai pas mauvaises, mais totalement dépourvues de personnalité, tant de pastiches et d'essais d'amateurs que nous préférons nous appesantir sur des œuvres plus décisives.

LA SCULPTURE ET RODIN

Dès l'entrée dans le gigantesque hall de la Galerie des Machines, le visiteur est troublé et décontenancé. De tous côtés, en des gestes conventionnels et faux, des bras menacent ou supplient, des corps se tordent, des figures grimacent sans arriver à exprimer une émotion quelconque, d'autres sont précipitées à travers l'espace, qui ne perdent pas leur triste allure de mannequins d'ateliers, ou gisent pesamment à terre sans abandon et sans souplesse. Et voici toutes les réminiscences, tous les souvenirs classiques, tout ce bagage stérile et vain, lorsqu'il n'est pas rajeuni par la fraîcheur d'une inspiration puisée aux sources mêmes de la sensibité, et soutenue par les ressources d'une technique sûre d'elle. Ces Hébé, ces Narcisse, ces Junon, sans grâce ni beauté avec leurs allures convenues, ces Jupiter, ces Titans qui manquent de force, et tout le cortège des allé-

gories usées attestent pleinement que la plupart de ces artistes n'ont plus la volonté de créer le beau ni la puissance de le concevoir. On serait presque tenté et de répéter le mot désabusé pu philosophe: « Tout est dit et l'on vient trop tard... »

Mais heureusement l'examen plus attentif des envois, surtout dans le salon de la Société Nationale des Beaux-Arts, nous fait bientôt oublier cette impression générale. Il y a ici quelques belles choses dignes d'arrêter longuement et de fixer l'attention, aussi bien par la conception personnelle que par la réalisation magnifique dont elles témoignent. Mes lecteurs m'ont deviné : Je veux parler de celui qui reste aujourd'hui, seul depuis la mort de Puvis de Chavannes, la gloire incontestable de l'Art français. Rodin est une de ces grandes figures trop longtemps incomprises, comme l'Art n'en offre que peu à notre admiration, tels Puget ou Carpeaux. Créateur d'une technique tout à lui, grâce à laquelle il est arriver à exprimer des nuances jusqu'alors inexprimables, Rodin est à la fois de son temps et de tous les temps. Dans ses envois de cette année il a su être tour à tour très simple et très complexe. Ses bustes de Rochefort et de Falguière sont certainement, et resteront peut-être les plus belles effigies de deux

contemporains, par l'Art avec lequel le sculpteur a accentué les caractéristiques psychologiques de deux personnalités assurément très significatives. L'un de ces visages est presque satanique dans son hérissement de la chevelure, dans son allongement de la face, l'autre est animé d'une belle volonté d'artiste probe et conscient. C'est bien ici l'Art véritable du portraitiste qui s'efforce, non pas de traduire littéralement les traits de son modéle, mais qui cherche à faire ressortir avant tout ses particularités essentielles grâce à l'interprétation puissante de sa vision.

Son *Eve*, si joliment placée au niveau du public est davantage une œuvre de sentiment, mais d'un sentiment qui malgré la force de l'Emotion exprimée sait toujours rester viril, qui répugne à toute mièvrerie et à toute faiblesse.

L'Eve souffrante et accablée, de Rodin, est une proche parente, quant à la structure, au geste et à l'attitude, des grandioses esquisses de Michel-Ange aux jardins Boboli. Cette nuque ployée, ce visage qui s'écrase contre le bras, tout l'ensemble de l'œuvre dit, avec quelle éloquence suprême, l'irrémédiable désespérance de la faute. L'Eve devient l'image la plus profonde de la douleur.

Mais je ne sais si le public, passant distraitement devant cette œuvre, en sentira toute la violente grandeur. « Le public est, relativement au Génie, une horloge qui retarde », écrivait Baudelaire à propos de Delacroix, qui ne fut pas compris davantage que tous les créateurs d'une formule d'art nouvelle et d'un mode d'expression à eux.

La personnalité de Rodin est du reste si grande, que malgré eux les talents les plus différents en subissent l'influence. Et ceci m'amène à parler du Balzac de Falguière, si impatiemment attendu par le grand public. On a donc pu voir à nouveau un Balzac très nettement inspiré de celui qui fut honni l'an passé. Chez M. Falguière, le grand écrivain, revêtu de sa même robe de chambre aux plis identiques est assis sur un banc les jambes croisées. C'est le même corps pesant et massif; le visage est plus modelé, mais c'est un Balzac bon garçon, à la portée de tous; au lieu de l'apparition héroïque du créateur de la « *Comédie Humaine* ». Le colosse est descendu de son piédestal.

Loin de moi l'idée de discuter le talent de M. Falguière auquel nous devons bien des œuvres de beauté et de charme. C'est l'opportu-

nité de cette œuvre qui ne me parait pas évidente. Car, ou le Balzac de Rodin était suffisant, et la nécessité du Balzac de Falguière ne se faisait pas sentir, ou le premier Balzac déplaisait à la société des Gens de Lettres, et il devait en être de même du second.

Quoi qu'il en soit, on ne peut se refuser à admettre que le Balzac de Rodin a permis au public de comprendre celui de Falguière. Et, nul doute que, si l'an prochain la première statue de Balzac, exécutée dans sa matière définitive et avec les quelques modifications que Rodin n'aurait pas manqué de lui apporter, réapparaissait au Salon dans son attitude puissante, les gens d'esprit ne soient peut-être moins disposés à rire.

On avait pu regretter tout d'abord que Falguière entreprit de refaire un Balzac, après le refus de celui de Rodin par la Société des Gens de Lettres ; aujourd'hui on ne saurait que s'en réjouir, puisque le nouveau Balzac a été pour Falguière un aussi joli prétexte à rendre hommage à l'art de Rodin.

Le débardeur de Constantin Meunier est l'une des œuvres que nous préférons en ce salon, pour ses belles qualités de simplicité, pour tout le

naturel de son geste, et pour l'harmonie de ce corps musculeux et souple. Constantin Meunier a découvert chez les mineurs, chez les ouvriers, chez les matelots une beauté insoupçonnée jusque là. De ces visages de travailleurs où les fatigues et les privations creusent leurs âpres rides, il a su faire rayonner une idéalité profonde. Dans ses nombreux bas-reliefs il nous a intéressés à la vie des humbles, et nous a émus par la représentation de leurs souffrances et de leurs douleurs, art tout pénétré d'une noble pitié, mais qui ne devient jamais sentimental. Les souffrances de ses héros sont toujours subjectives, et d'autant plus émouvantes qu'elles sont plus contenues.

Ce qui me surprend une fois de plus chez Meunier, ce sont tous les éléments de beauté qu'il a su tirer des costumes les plus ordinaires. Par son interprétation serrée et précise, par sa concision et sa justesse, il a su faire du débardeur, dans son humble costume, un être aussi harmonieux que l'Ephèbe grec. Celui qu'il a évoqué ainsi surgit dans le souvenir comme une figure épique, et je ne crains pas pour ma part de mettre ce chef d'œuvre d'un art tout à fait moderne à côté des plus belles choses qui nous ont été léguées par la tradition. Comme

Carrière, Meunier a découvert à l'art tout un monde nouveau, le monde des humbles et il faut ici savoir gré de l'avoir fait avec une pitié aussi profonde et une sensibilité toujours en éveil.

Parmi les autres envois de sculpture, à côté d'un groupe d'un joli sentiment par M. Escoula, et de bustes par Jef Lambeaux et Lenoir, je voudrais insister sur l'œuvre d'un jeune artiste, M. Fix Masseau. Pour ceux qui ont pu suivre dans ses différentes étapes le talent de ce sculpteur, il devient évident que son exposition de cette année est très significative. M. Fix Masseau avait déjà autrefois charmé par son ingéniosité, par la recherche des attitudes et de la fine notation qui apparaissaient dans ses premières œuvres. Déjà l'an passé on pouvait percevoir que son talent gagnait en puissance et en fermeté. L'évolution est maintenant accomplie et l'artiste se trouve en pleine possession de son art. On ne saurait rester indifférent au fin modelé de ce buste de jeune fille, si gracieusement penchée, pas plus qu'à cette tête songeuse toute enveloppée d'une chevelure pesante ; ces deux œuvres sont executées dans des patines savantes auxquelles M. Fix Masseau excelle. Voici une belle tête de vieillard qui ne me parait pas avoir été fondue par Siot-Decauville avec tout le soin

désirable, et j'admire encore du même artiste sous le titre de la *Parabole du Faune*, ce charmant corps de jeune femme qui écoute curieusement les paroles qu'un faune murmure à son oreille...

LES GRANDES DÉCORATIONS

Depuis que Puvis de Chavannes a véritablement créé la fresque moderne, depuis qu'il a suscité tant de visions harmonieuses et belles, beaucoup de nos artistes ont été tentés par les grandes décorations. Elles étaient moins nombreuses pourtant que l'an passé, comme si, le maître disparu, les disciples n'eussent plus osé exposer.

L'un de ceux que Puvis de Chavannes se plaisait souvent à encourager et à diriger, M. J. Francis Auburtin, se présentait à nous avec une grande toile d'une saveur toute particulière : *La Pêche au Gangui dans le golfe de Marseille.* Il avait exposé au Salon de 1898 une décoration très hardie pour l'amphithéâtre de zoologie de la Sorbonne, œuvre hérissée en difficultés techniques où le peintre s'était attaqué à la tâche ardue de représenter le fond de la mer, et où il avait figuré, avec une rare justesse toute la

faune et la flore de la Méditerranée vues dans la transparence des vagues. M. Auburtin n'a donc pas quitté son sujet favori, sujet auquel il était préparé par de nombreux séjours sur les côtes du midi ; il est resté le peintre de la Méditerranée, porté cette fois-ci par des motifs plus plastiques et plus décoratifs.

Sur un horizon fermé par les collines claires du golfe de Marseille une barque de pêche se soulève au premier plan du tableau, secouée par un vigoureux coup de roulis. Tandis qu'à l'avant un mousse serre la voile, trois pêcheurs solidement campés tirent à eux le grand filet dans un éclaboussement des vagues. Plus au loin une autre barque file sous le vent toutes voiles dehors ; sur tout cela le ciel méditerranéen, un vrai ciel de Mistral, met sa clarté au bleu fluide, légèrement métallique, et non pas écrasé ainsi que semble le voir M. Montenard. L'œuvre est traitée dans un sens de large décoration ; assurément en l'examinant de près, on pourra être surpris par certaines hardiesses de touche ; mais n'oublions pas qu'elle est faite pour être vue dans son ensemble à une certaine distance. L'effet général en est alors décisif, à cause de l'unité de la composition, et du souci de faire concorder tous les détails au seul ensemble.

Artiste de conscience et doué d'une vision sure, M. Auburtin ne s'est pas institué fortuitement le peintre de la mer : ses aquarelles disposées dans la même salle, petites œuvres légères et fines, impressions d'une heure, mais impressions complètes, sont là pour nous affirmer la véracité de ses observations. Ses *Bateaux dans le Port de Marseille*, et toutes ses vues des côtes des environs de Marseille nous familiarisent avec la pensée et les procédés du peintre. Dans les criques solitaires et ignorées de la Provence, M. Auburtin a parfois des visions de paysages véritablement grecs. Cette jolie page : *La Forêt et la Mer*, où dans un crépuscule bleuâtre trois nymphes surgissent de la mer pour prêter l'oreille à la flutte d'un faune assis au haut des rochers parmi les pins harmonieux fait rêver comme une page de Longus ou de Théocrite.

M. Albert Besnard reste bien toujours l'artiste auquel nul tour de force ne saurait être impossible ; le voilà aujourd'hui qui escalade le ciel et qui fait entrer dans le décor d'un plafond tout l'illimité et tout l'infini. Au delà et au-dessus de grandes branches de pin d'une silhouette si harmonieuse, des femmes volent à travers l'espace, essayant de saisir les étoiles en un enroulement de robes légères qui les enveloppent

comme des nuées. Cette grande décoration M. Besnard l'a surnommée les *Idées*, délicat et éternel symbole de l'idéal impossible à atteindre.

Si le plafond de M. Besnard n'a peut-être pas toute la fluidité, l'apparence cristalline qu'on aurait pu y chercher, s'il n'a pas ces violences de lumière que Turner met dans ses ciels en fusion, on y trouvera néanmoins bien des détails délicieux. « Pour comprendre et apprécier ce chef-d'œuvre autant qu'il le mérite, me disait un peintre, il faut connaître à fond l'art japonais. » Ceci me paraît surtout exact dans le dessin des apparitions qui volent à travers l'espace. Seul un artiste japonais serait arrivé à cette souplesse, à la courbe harmonieuse de ces corps, à ce geste que nul autre ne saurait fixer. M. Besnard excelle à nous donner la sensation de l'espace et du mouvement, à nous enchanter par l'harmonie de ses lignes.

Avec M. Boutet de Monvel nous retombons du ciel sur la terre, et de la fantaisie dans la réalité de l'histoire joliment arrangée. M. Boutet de Monvel a peint pour la basilique de Domrémy une *Jeanne d'Arc à Chinon*, reconnaissant le roi au milieu des Seigneurs de la Cour. Il a essayé de rendre ce sujet avec la minutie d'un artiste de la Renaissance, et cela l'a amené à

faire au point de vue historique tout au moins, une œuvre juste. La reconstitution des costumes dans leurs moindres détails est d'une exactitude rigoureuse et comme un défi jeté à l'historien. On ne saurait en effet, rien reprendre à la forme de ses pourpoints, mais il semble que ce souci de l'exactitude ait quelque peu paralysé la fantaisie d'un artiste si gracieusement doué d'imagination. Et je lui ferai encore une critique, de détail, cette fois-ci. Dans le côté du tableau où sont groupées les dames de la cour, les tonalités blanches des visages, des grandes coiffes et des robes sont assurément charmantes et délicates de près, mais j'ai grand peur que dans une basilique, et vues à une certaine distance, toutes ces blancheurs ne se confondent absolument.

De plus l'œuvre de M. Boutet de Monvel, il faut bien le dire, manque d'unité ; c'est une succession de petits tableaux plutôt qu'une grande décoration vraiment homogène et organique. Certaines parties de l'œuvre de M. Boutet de Monvel me paraissent en outre d'une peinture trop fine, trop légère, et si le Ghirlandajo ou Filippino Lipi, qui eux aussi savaient être minutieux, avaient fait aussi frêle, je me demande ce qui resterait d'eux à Santa Maria Novella ou à Santa Croce !

M. Anquetin, sur le talent duquel beaucoup fondaient de grandes espérances et qui s'était fait remarquer il y a quelques années par des envois intéressants, nous a profondément déçus avec sa grande toile : *Bataille*. M. Anquetin semble avoir refoulé bien au fond de lui-même ses qualités réelles pour s'abandonner à tous les défauts qu'il prend pour du génie. Que cet artiste ne m'accuse pas de parti-pris ; je ne le connais pas et n'ai aucune raison de me montrer envers lui d'une sévérité exceptionnelle ; et personne n'hésite plus que moi à condamner aveuglement une conception d'art qui n'est pas la mienne. Mais l'œuvre que M. Anquetin nous paraît d'un bout à l'autre si prétentieuse de composition, si fausse de coloris, et si dénuée de personnalité (malgré les apparences) qu'il faut bien une fois pour toutes se prononcer sur le cas de M. Anquetin.

J'ai parlé d'absence de personnalité et je m'explique : l'an passé M. Anquetin, dans une œuvre meilleure que celle-ci avait non sans charme pastiché Michel-Ange, cette année le voilà qui imite Boecklin. La *Bataille* de M. Anquetin est une mêlée furieuse de cavaliers nus et de chevaux dont le sujet lui a été évidemment inspiré par la *Bataille de Centaures* de Arnold

Boecklin (Musée de Bâle, n° 356 du Catalogue).

Si la toile de M. Anquetin n'est pas dépourvue d'une certaine allure, d'une évidente grandeur d'imagination, c'est beaucoup à Boecklin qu'en revient l'honneur. Mais la grossièreté de la facture et les fautes du dessin y apparaissent à chaque instant. Ce qui fait le mérite des fameux centaures de Boecklin, c'est que, quoique empruntés à la fiction, ils ont une apparence de vérité, ils vivent d'une vie réelle et intense, c'est que leurs anatomies sont réellement établies L'imagination de Boecklin peut ne pas être appréciée mais on ne saurait lui refuser une puissance qui, chez M. Anquetin devient purement déclamatoire. En s'abandonnant à ce qu'il y a en lui de faussement théatral, et à force de vouloir créer le grandiose, cet artiste n'est arrivé qu'à faire ridicule. Que M. Anquetin n'oublie pas la fable d'Icare qui tomba pour avoir voulu monter trop haut, qu'il déploie un peu moins de génie et un peu plus de talent, et il nous donnera assurément des choses moins grandioses mais qui seront davantage des œuvres d'art.

M. Biéler a exposé cette année une grande composition où il se souvient, non sans quelque

agrément du geste de la Circé de Burne-Jones ; mais je ne comprends pas que l'artiste se soit obstiné à produire des effets aussi bizarres de marqueterie.

Rien ne ressemble autant à une œuvre décorative de M. Montenard qu'une autre œuvre décorative de cet artiste, mais rien par contre ne ressemble moins à la Provence que la peinture de M. Montenard ; et cela nous paraît être d'une assez curieuse ironie que M. Montenard s'applique justement d'une manière continue à célébrer la Provence. Nous voyons toujours au premier plan, chez lui, une sorte de terrasse plutôt napolitaine sur laquelle grimpent des vignes, et non le vrai Mas du midi bien autrement caractéristique. Et combien M. Montenard traduit mal la lumière du midi, lumière intense, fluide et transparente, devenue chez lui un écrasement, un empâtement de matière.

M. Roll dans son *Son souvenir de la Pose de la Première pierre du Pont Alexandre* a fait œuvre d'artiste habile et consciencieux mais outre que ceci ne se prête que bien peu à la décoration, nous nous trouvons en face d'un sujet de genre dans des dimensions plus larges.

Mais ni M. Roll ni M. Jean-Paul Laurens pas plus que M. Montenard ou M. Tattegrain ne me

paraissent avoir une conception vraie de la peinture décorative. Chez eux, c'est malheureusement trop souvent le souci du détail qui prédomine, détail pris en lui-même et non pas considéré ainsi qu'il le faudrait comme une partie destinée à jouer son rôle dans l'ensemble.

La peinture décorative moderne devenue l'équivalent de la « peinture à fresques » doit comme celle-ci impressionner l'œil avant tout par son *Unité*. Il faut pouvoir en sentir l'harmonie générale, avant que d'en goûter les détails, et c'est cette harmonie générale, où rien jamais ne devrait détonner que Puvis de Chavannes possédait au plus haut degré et qui manque à la plupart de nos peintres.

Ce que j'ai indiqué pour M. Boutet de Monvel pourrait s'appliquer à beaucoup de ceux qui pratiquent la grande décoration. Abuser des couleurs trop nombreuses, c'est éparpiller l'attention. Loin de nous néanmoins, la pensée de faire le procès de la couleur. Qu'elle soit aussi ardente qu'on le voudra, mais qu'elle reste *une*.

Cela est du reste si évident que l'on n'éprouverait pas le besoin d'y insister, si l'on ne voyait ce principe sans cesse méconnu, si l'on ne voyait beaucoup d'entre les modernes oublieux de la grande leçon qu'ils reçoivent de ceux qui

décorèrent le Campo Santo de Pise, le Palais Ricardi de Florence, ou les Chambres Borgia du Vatican.

Assurément le souci du beau morceau de peinture est sans cesse visible chez le Ghirlandajo ou chez Benozzo Gozzoli. Chaque personnage est d'une anatomie scrupuleuse, chaque portrait étrangement vivant. Mais ces qualités ne nous séduisent qu'après que nous avons admiré l'harmonie suprême des ensembles, le sens impeccable des grandes lignes. Et rien ne vient nuire à cette impression. Chez Benozzo Gozzoli par exemple, et plus particulièrement dans les fresques du Campo Santo de Pise, on sent bien que le peintre n'a jamais employé que trois ou quatre tons différents, et sans, pour cela renoncer à obtenir les nuances les plus subtiles.

C'est pourquoi j'enregistre avec intérêt les œuvres de ceux qui tout en faisant de l'art très moderne n'oublient pas ces lois essentielles. Et parmi ceux-là, je n'aurai garde d'oublier M. Henri Martin, qui traite son envoi de cette année dans un sens vraiment décoratif. C'est déjà un mérite qui deviendrait plus grand encore, si M. Martin savait dissimuler davantage son procédé par trop apparent.

Je n'étonnerai personne en disant qu'une fois de

plus ce sont les œuvres les moins significatives qui ont été commandées par l'Etat. Lorsqu'on regarde par exemple la grande toile exécutée par M. Maurice Chabas pour la mairie de Vincennes, on se demande avec anxiété où nous en arriverons si nous continuons à charger de la décoration de nos édifices publics des artistes aussi dénués de talent, et qui n'ont probablement pour eux qu'une efficace protection. Heureusement que des initiatives personnelles comme celles du D'teur Pozzi faisant décorer les salles de l'hôpital Broca permettent à de jeunes artistes d'arriver à la notoriété.

On nous a déjà, en partie gâté le Panthéon où vivent dans leur douce lumière les fresques admirables de Puvis de Chavannes. Ne voudrait-il pas mieux s'arrêter dans cette voie, et plutôt que de confier la décoration de nos édifices publics à certains qu'il n'est pas nécessaire de nommer ne serait-il pas préférable d'attendre la pleine éclosion de quelques-uns de nos jeunes artistes ? Quand un siècle a produit des décorateurs comme Delacroix ou Puvis de Chavannes, on n'a pas à désespérer de l'avenir.

LES PEINTRES DE LA BRETAGNE ET DE LA MER

Depuis plusieurs années déjà un véritable mouvement s'est produit parmi les artistes en faveur de la Bretagne, dont, en ce salon tout particulièrement, quelques uns se sont efforcés de traduire l'âme intense avec une sincérité et un besoin de vérité inconnus jusque là. L'honneur d'avoir inauguré ce mouvement revient surtout à deux artistes très personnels, M. Charles Cottet et M. Lucien Simon dont nous avons suivi l'évolution avec un intérêt toujours grandissant.

M. Cottet n'est pas seulement à vrai dire un peintre de la Bretagne ; il a promené ailleurs sa vision personnelle, depuis les ardeurs farouches du désert d'Assouan, jusqu'aux crépuscules dorés des lagunes de Venise. Mais s'il fallait considérer sous leur aspect le plus large et le plus humain les différentes phases de l'art de M. Cottet, et en saisir d'un coup d'œil l'essence,

c'est comme peintre de la Bretagne qu'il faudrait le juger. C'est dans la série de tableaux intitulés *Au Pays de la Mer* et complétée chaque année par des œuvres plus saisissantes que se manifeste le mieux la personnalité de ce peintre. Avec quelle intensité douloureuse il a évoqué l'existence âpre des marins d'Ouessant ! Il a été l'observateur scrupuleux de leurs rudes labeurs, il a connu les retours par les nuits de tempête, les attentes vaines, et les espoirs évanouis.

M. Cottet a su voir et peindre tout cela avec un réalisme scrupuleux, au point que M. Bénédite a dit avec raison de lui qu'il avait apporté à la Bretagne une vision aigue comme celle de Maupassant. Cela déjà était admirable, mais à côté de cette acuité de vision, il y a chez M. Cottet une humanité toute vibrante de pitié, — je dirai presque de tendresse — pour ces humbles existences. Il a réellement senti les sujets qu'il peint et les a rendus avec une sincérité d'émotion qui vous gagne, devenant ainsi comme le poète non seulement de certains sentiments douloureux et joyeux, mais de *la douleur* et de *la joie*.

La *veillée d'un enfant mort à Ouessant* est assurément pour le peintre un thème à curiosité, un motif à contrastes violents, à oppositions

brusques entre la tristesse de la scène, et la décoration bizarre de cette table sur laquelle l'enfant repose parmi les cierges et les rubans. C'est là le côté purement extérieur dont beaucoup se seraient contentés ; mais M. Cottet a vu autre chose encore, il a vu la profonde désespérance de ces figures pâles sous leurs grandes coiffes, et il a exprimé avec une émotion significative leur angoisse indicible.

M. Cottet s'est servi comme moyen d'expression de tonalités uniformes. Mais quelle variété dans les noirs, les blancs et les gris ! Comme le peintre sait fondre graduellement ces teintes différentes et en tirer les effets les plus inattendus ?

A M. Simon, la Bretagne apparait sous un aspect plus coloré, plus pittoresque. Sa vision est peut-être moins profonde, mais elle est curieuse et attirante. M. Simon ne pénètre pas aussi intimement que M. Cottet dans l'âme de ses personnages, mais il leur demande surtout de lui fournir de hardis contrastes de couleur. Cette recherche apparaît dans son grand tableau : *Les Luttes*. Nous sommes sur les côtes du Finistère, l'un des pays les plus tristes et les plus mélancoliques du monde. Au milieu des landes à la végétation âpre et drue qui s'étendent au

loin le long de la mer, bretons et bretonnes sont groupés en cercle et regardent curieusement la lutte de deux hommes nus jusqu'à la ceinture, deux gas solidement campés, dont les jambes s'arcboutent contre le sol, tandis qu'un troisième se dévêt pour prendre part aux jeux. Le peintre a noté en véritable ironiste toute l'animation et la couleur de cette scène. Si parfois son dessin me paraît un peu négligé, quelques détails, tels que les bretonnes de droite, vrais morceaux de peinture d'un beau coloris, font de cette œuvre une de ces pages originales que l'on n'oublie pas plus que le *Cirque* que M. Simon exposait l'an passé.

M. Simon et M. Cottet ont donc chacun aussi bien dans leur perception des choses que dans leur façon de traduire des scènes presques identiques une manière distincte. Mais l'un nous émeut davantage par son pathétique et l'autre par son ironie. Cottet affectionne les harmonies sombres, et Simon va droit à ce qui est coloré et lumineux. Si donc l'on associe souvent les noms de ces deux artistes, c'est que l'un et l'autre se sont créé un style personnel et qu'ils ont déjà derrière eux une œuvre parfaitement homogène.

Il y a rien d'étonnant à ce qu'un homme de la valeur de M. Cottet, ait exercé une influence

sur plusieurs artistes. C'est le propre de toutes les fortes individualités d'inspirer dans une certaine mesure leurs contemporains, mais il ne faudrait pas que cette imitation devint textuelle ainsi que chez M. Charlet qui a eu l'audace de nous présenter un triptyque calqué sur celui que M. Cottet exposait l'an dernier. Il y a encore dans les deux salons bien des plagiaires du peintre du *Repas d'Adieu*. Oublions-les et parlons plutôt d'artistes plus personnels ainsi que M. Eugène Vail.

Lorsque M. Vail fit il y a deux ans une exposition de quelques-unes de ses œuvres à la Galerie des Artistes modernes on pouvait déjà reconnaitre les qualités qui depuis se sont affirmées davantage. Certes, je distingue parmi ses envois du salon, et si j'avoue ne pas aimer la manière dont M. Vail a peint — si durement — les figures de ses bretonnes, par contre ses paysages mélancoliques, monochromes, avec de temps en temps de violentes flambées de nuages portent bien en eux toute la langueur du pays breton.

M. Le Goût Gérard reste toujours un peu trop semblable à lui-même, et ne varie pas assez ses effets. Ce n'est pas à dire que ces petites toiles si discrètement lumineuses ne soient char-

mantes, car ce peintre s'attache tout particulièrement aux teintes douces d'aurore et de crépuscule. Il n'a pas le tempérament puissant de M. Cottet, ni la vision précise de M. Mesdag. M. Le Gout Gérard est un artiste délicat et fin. Sa toile : *Sur les quais de Concarneau*, d'un si joli grouillement de foule, montre de véritables facultés d'observation, et un désir — je le voudrais plus grand encore — de noter la vie.

Mais le maitre de la marine moderne c'est assurément M. Mesdag que je n'hésite pas à mettre à côté d'un Van der Neer ou d'un Backhuisen. Comme ses prédécesseurs M. Mesdag recherche les belles pâles sombres et les nuance en maitre. Qu'il égrène sur l'océan gris et calme des barques de pêche, qu'il fasse écumer et bondir les vagues, personne ne chante plus éloquemment et plus fidélement que lui les mers du nord aux ombres toujours variées, et aux puissantes et comme massives coulées de soleil.

Après ce grand artiste, les autres peintres de la mer paraissent bien dénués de personnalité, cependant on revoit non sans agrément les marines de M. Boutet et de M. Waidman, les pêcheurs si vivants de M. Edelfelt, les bretonnes un peu factices de M. Roger et la *Matinée d'Août à Blankenberghe* par M. Verstraete.

M. Marcette a noté avec originalité certains aspects des côtes de Hollande. Si sa grande toile est d'une facture trop grossière, d'une matière trop épaisse, ses deux autres envois sont d'une jolie harmonie et pleins de détails intéressants.

Il faut beaucoup de talent pour avoir, ainsi que M. Olsson ou M. Wilfrid de Glehn, su nous intéresser par de simples études de mer. *La Vague* de M. de Glehn est une exquise impression où le peintre a fait étinceler une gamme éclatante de colorations bleues, vertes et blanches. L'œil y éprouve une sensation voluptueuse née du simple accord des couleurs subtilement mariées.

M. Maufra paraît avoir secoué certaines de ses exagérations d'autrefois, et ses marines marquent un grand progrès. M. Maufra marie la couleur avec virtuosité et avec science. Nul doute maintenant qu'il n'arrive à la maîtrise.

QUELQUES PAYSAGES

Le grand attrait de ce Salon aura été la magnifique exposition des paysages et des études de M. Cazin, qui nous permet de jeter un coup d'œil d'ensemble sur l'œuvre de ce grand artiste. Je ne sais pas de joie plus grande que de voir groupées un certain nombre d'études et de dessins d'un maître, et de pouvoir pénétrer profondément non seulement ses procédés techniques, mais toute l'intimité de son existence, et ses impressions de chaque jour parmi ses horizons favoris.

M. Cazin demeure fidèle aux mêmes paysages uniformes, mais d'une si grande saveur dans

leur monotonie. Avec des œuvres comme le *Sentier*, *Ferme isolée*, *Les Vignes*, il semble proclamer hautement, par toutes les nuances nouvelles saisies, qu'une existence entière suffit à peine à exprimer les aspects infiniment variés d'un pays. Hobbema ou Ruysdael firent-ils autrement? Constable ou Crome le Vieux ne restèrent-ils pas attachés à ce même idéal? M. Cazin semble compléter pour moi cette lignée de grands artistes en apparence si traditionnels, mais en réalité si indépendants.

Du reste, ce n'est pas seulement ce principe général et la fermeté du coloris de M. Cazin qui me font songer aux maîtres du paysage en Hollande; il y a entre certaines études de M. Cazin et des dessins de Van Goyen ou d'Hobbema une même conception de paysages semblables avec leurs dunes aux lignes uniformes, leurs vieux ports délaissés par la mer et abandonnés par les hommes, leurs verdures grêles et grises, et toute la profonde mélancolie dont ce ciel du Nord enveloppe toutes choses...

M. Gustave Geffroy a admirablement senti la poésie particulière des paysages de M. Cazin. « Les maisons grises dans ces terrains fauves, écrivait-il en 1898, ont un visage de secret, une seconde apparence fermée et violente sous

leur premier aspect de tranquillité et de douceur. Elles semblent redouter un péril se défendre contre quelque destin obscur. Regardez n'importe quel coin, cet arbre, ce champ, cette barque auprès de cette guérite, il y a un mystère et une menace autour des choses. C'est, semble-t-il, qu'elles ont été vues par un esprit familier du lieu, pénétré de toutes les influences qui règnent et sévissent, c'est que, partout, l'atmosphère est présente, avec la menace du vent et le grand souffle humide de la mer. Partout se déploie un ciel profond, humide, complexe et un tout traversé des mille feux et nuances du septentrion. Qu'une lueur un peu vive vienne dorer et roser la terre, immédiatement une joie apparaît, l'humble maison se revêt somptueusement d'une lumière de fête, sous le firmament où les astres du soir viennent éclore comme des fleurs. »

M. René Billotte, — dont sans doute on recherchera un jour les œuvres définitives avec autant de passion que l'on recherche aujourd'hui un Bonington ou un Isabey — est le peintre de la banlieue parisienne dont il a fixé les aspects multiples en des toiles lumineuses, irréprochables de technique. Mais il ne faudrait pas vouloir faire de M. Billotte un artiste dont

la vision ne pût s'étendre à autre chose qu'à ce champ un peu restreint sans doute. Le peintre des *Moulins de Dordrecht* et de *Brumes en Hollande* nous prouve suffisamment que ce serait là une erreur. Dans cette dernière toile M. Billotte a rendu avec un art infiniment séduisant la douceur moelleuse de ces ciels hollandais enveloppés de brumes, et le velouté de tous ces tons mélangés qui se fondent les uns dans les autres. Alors que dans un pays sec, c'est la *ligne* qui doit avant tout frapper les yeux, ici c'est la *tache*; la vue du peintre au lieu de s'appliquer aux délicatesses des contours s'est arrêtée aux harmonies du coloris varié indéfiniment par les vapeurs que l'évaporation soulève des canaux.

L'observateur, si superficiel soit-il, ne pourra s'empêcher de constater l'influence indiscutable que le mouvement impressionniste a exercé sur les peintres souvent les plus conservateurs de nos salons. Quoique les chefs de file de l'Impressionnisme, — M. Raffaëlli excepté — n'exposent pas ici, on est néanmoins frappé de voir combien, parfois sans même s'en rendre compte, et avec une excessive timidité, beaucoup de paysagistes du Salon sont han-

tés par ces maîtres de la lumière. Sans parler de ceux qui se portent dans cette voie à des exagérations excessives, et chez qui la recherche de la couleur devient un prétexte à complet abandon de la forme, on s'arrêtera avec quelque agrément devant la plupart des œuvres du Salon de la Société nationale des Beaux-Arts.

Le rôle capital de la critique n'est-il pas d'attirer l'attention sur des artistes encore insuffisamment appréciés et de déduire de leurs débuts parfois hésitants les promesses futures ? C'est ce que je voudrais m'efforcer de faire pour M. Pierre Lagarde qui ne me paraît pas avoir été loué autant qu'il le mérite. Les six paysages de ce peintre, dont le talent m'avait échappé jusqu'ici, m'ont révélé en lui un artiste intéressant. Malheureusement M. Lagarde me paraît être trop l'esclave de son procédé qui consiste à peindre par petites hachures égales. Je ne blâme pas la méthode mais je voudrais qu'elle fut moins apparente que dans l'*Inondation* dont les beaux effets sont ainsi tout à fait amoindris. Dans les *Glaçons*, fine notation d'un ciel froid d'hiver avec ses harmonies bleutées et blanches qui se répercutent sur le fleuve dont on sent si bien

l'engourdissement alangui, le procédé disparaît pour le grand plaisir des yeux.

M. Emile Claus nous était surtout connu comme peintre de villes mortes. En voyant son nom sur le catalogue et me rappelant certaines toiles de lui vues jadis à la *Maison d'Art* de Bruxelles, je songeais à la hantise de ces cités défuntes, où ainsi que l'a écrit le poète du *Règne du Silence* :

> Le long des quais, sous la plaintive mélopée
> Des cloches, l'Eau déserte est tout inoccupée
> Et s'en va sous les ponts silencieusement
> Pleurant sa peine et son immobile tourment...

Malheureusement M. Emile Claus n'expose cette année aucun de ses sujets favoris et c'est avec M. Willaert, flamand de naissance, et M. Le Sidaner, flamand d'élection, que nous retrouverons les éloquents paysages de pierre de Gand et de Bruges. Dans *Brumes du Soir, Sapinière, Taches de Soleil*, M. Claus varie ses effets avec un art prestigieux. Chacune de ses toile est comme une variation brodée, sur une nuance lumineuse comme thème, avec tous les effets qu'on peut tirer de cette teinte dominante : bleue pâle dans *Brumes du Soir*, rousse dans *Sapinière*.

« En M. Emile Claus, écrivait dans *The Magazine of Art* (juillet 1898) M. Verhaeren à propos d'une exposition des œuvres du peintre, nous trouvons la révélation d'un des efforts les plus intéressants de la peinture moderne. M. Claus n'est pas uniquement un néo-impressionniste ; il s'efforce de résoudre les mêmes problèmes qui préoccupent les artistes de cette école. La lumière qui modifie ou crée la couleur il l'étudie dans toutes ses nuances du matin, de l'après midi et du soir. Ses interprétations sont fidèles à la nature, fraîches, libres et poétiques. Pour certains peintres un tableau est une combinaison de taches de couleurs ; M. Claus prouve bien que celle-ci n'a pas de valeur en elle-même ; les tonalités locales se modifient indéfiniment. On peut dire de lui qu'il peint surtout les choses dans un état de transition et qu'il s'attache à la fusion des teintes les unes dans les autres, à tous les mouvements de la lumière, et aux aspects les plus insaisissables. Par sa science et son habileté il triomphe de toutes les difficultés de ce genre de production, et arrive à créer une œuvre parfaite. »

On ne saurait en vérité rien ajouter à la si juste appréciation du poète Emile Verhaeren.

Il passe à travers l'œuvre de M. Eugène Burnand comme un souffle virgilien. Ses pâtres qui se reposent sous le feuillage léger des arbres devant les horizons les plus harmonieux du monde, je les ai rencontrés — tels qu'ils sont là — dans les vallées de la Campanie ou de l'Arcadie, ou sur les flancs de l'Acro-Corinthe. Et devant ces paysages d'une note si juste, d'une inspiration si heureuse, j'oublie volontiers le Christ de M. Burnand qui décidément me paraît être une erreur.

PEINTRES DE RÊVES

Ils sont rares les artistes qui dispensent cette chose précieuse : le Rêve. Mais combien les paroles semblent inhabiles à traduire ces impressions si ténues et délicates ; combien l'on peut craindre d'atténuer avec une paraphrase la joie que l'on éprouve à se laisser dériver avec eux vers les rives de songe et les paysages de fiction !

Que notre culte aille tout d'abord à l'un des plus grands parmi les maîtres modernes : Fantin-Latour. Lorsque, parmi les pauvretés et les laideurs d'une des salles de la Société des Artistes français, on se trouve devant ces deux petites toiles où vivent sous les ombres légères les corps si purs de l'*Ondine* et des *Baigneuses*, c'est pour les yeux et l'esprit une volupté profonde. C'est que Fantin a su chanter les choses les plus inexprimables. Il n'est pas seulement un grand peintre, mais un grand

poète et un grand musicien. Que l'on se souvienne de tant d'œuvres significatives où il a trouvé pour exprimer l'âme mélancolique de Schumann, ou le rythme passionné de Johannes Brahms des accords uniques de couleur.

Un tableau de Fantin c'est cette fusion complète de la beauté de la forme et de la profondeur de la pensée. Le traducteur émouvant des scènes les plus belles de Wagner ou de Berlioz (citerai-je son *Siegfried*, ses *Filles du Rhin*, sa *Damnation de Faust* ?) est un de ceux qui ont le mieux interprété le corps de la femme. Cette *Ondine* à la blancheur mate des chairs qui ont des transparences d'ivoire, est une des plus belles créations du maître. Comme les femmes de Chasseriau ou de Gustave Moreau, elle synthétisera l'une des plus pures visions de la beauté.

Arrêtons-nous maintenant au seuil du mystérieux et troublant jardin que M. L. Lévy-Dhurmer a évoqué en cette si pure et lumineuse vision : l'*Eden*. *Emoi*, *Passion*, *Regrets* tel est le titre de chaque phase du triptyque de M. Lévy-Dhurmer. *Emoi*, c'est, parmi les jeunes frondaisons, le corps adorable d'Eve, caressé par la lumière délicate du matin ; *Passion*, c'est

dans l'embrasement d'un paysage plus large et plus ardent, le couple plongé dans l'ivresse du baiser — poème de volupté — si éloquemment chanté par Zola dans *La Faute de l'abbé Mouret :*
« Et le jardin entier s'abima avec le couple, dans un dernier cri de passion. Les troncs se ployèrent comme sous un grand vent ; les herbes laissèrent échapper un sanglot d'ivresse; les fleurs évanouies, les lèvres entrouvertes, exhalèrent leur âme ; le ciel lui-même, tout embrasé d'un coucher d'astre, eut des nuages immobiles, des nuages pâmés, d'où tombait un ravissement surhumain. Et c'était une victoire pour les bêtes, les plantes, les choses qui avaient voulu l'entrée de ces deux enfants dans l'éternité de la vie. »

Mais voici l'heure des *Regrets*, et au bord du même jardin, voilé d'ombres claires, dans la nature en deuil, la pécheresse est là courbée sous la douleur.

Aucune conception n'est plus simple, on le voit ; mais nulle part M. Lévy-Dhurmer n'est arrivé à traduire plus parfaitement des nuances infinies. Que l'on remarque comment il a varié la lumière et l'a concentrée pour ainsi dire sur la gradation des sentiments qu'il veut exprimer tour à tour. C'est par là que la toile de M. Lévy,

Dhurmer a une unité parfaite. Nous nous trouvons ici devant une œuvre longuement, savamment murie, l'art de la composition et l'harmonie séduisent avant toutes choses. Il est rare avec cela de voir un artiste doué d'autant de conscience que celui-ci. Rien chez lui n'est laissé à l'avenant ; chaque détail du tryptique est d'une impeccable pureté de dessin et achevé avec une grande minutie. Mais il n'y a pas que cela dans l'œuvre de M. Dhurmer, il y a tout le charme de cette sensibilité excessive, de cet ardent amour de la Beauté que tous les familiers des toiles de M. Dhurmer connaissent bien.

Le triptyque de M. Lévy-Dhurmer a pu surprendre certains plus familiarisés avec les portraits de cet artiste, mais tous ceux qui connaissent le *Nocturne*, la *Bourrasque*, la *Vague*, et tant d'œuvres purement imaginatives, verront qu'il a simplement évolué dans son domaine familier et élargi le cadre habituel où se meut sa fantaisie.

L'imagination délicate de M. Lucien Monod se complait une fois de plus, pour notre vif plaisir d'art, dans son cadre habituel. Sa fan-

taisie incessamment nourrie des Romans de la Table Ronde et des vieilles légendes populaires, lui a fait entendre en Bretagne toutes les voix du passé. Il a perçu des choses mystérieuses qui nous échappent ; les landes solitaires se sont peuplées pour lui ; n'en doutez pas, la blonde fée Morgane lui est apparue au détour de quelque chemin ; il a vu, sur les varechs humides, des naiades dormir au clair de lune, et la Mari-Morgan surgir de la transparence glauque des vagues.

Sir Galahad, l'œuvre de M. Monod que nous préférons cette année, est une petite toile parfaite de composition et de coloris. Le peintre y a bien saisi les tonalités adoucies de l'heure crépusculaire dans la forêt où le « paladin errant » arrête son cheval et regarde à travers les arbres doucement caressés de soir, la mer qui brille dans le lointain.

Si la poésie que M. Monod porte en lui, nous charme ici autant que dans ses œuvres précédentes, il faut noter que pour ce qui est de sa technique, M. Monod a accompli un grand pas, et réalisé ce qui sera je crois, sa manière définitive. Si le peintre aime avec ferveur les primitifs italiens, si leur sentiment avec leur recherche de la beauté plastique, est sans cesse

présent à son esprit, certains maîtres anglais ont aussi, je crois, exercé une influence heureuse sur sa technique. Je retrouve dans *Sir Galahad* quelque chose de l'ardent coloris de Frédéric Walker.

M. René Ménard ajoute chaque année à son œuvre quelques pages décisives. Mais rarement cet artiste nous a donné une plus profonde impression que dans ses six toiles de ce salon. Certaines d'entre elles font rêver, comme la plus subtile et la plus complexe des musiques vous enveloppent d'une foule de sensations, de souvenirs, de visions... art d'un évocateur puissant, d'un véritable créateur de beauté.

Sa conception de la Beauté, M. René Ménard la trouve aujourd'hui au dela même de la Renaissance, et sur la terre classique. Le corps de femme, d'un modèle si ferme, qui surgit de la mer, c'est bien l'Astarté grecque dans toute sa splendeur. Ailleurs ce sont deux prêtresses en robes de lin, qui, sur le haut du promontoire où poussent les pins harmonieux jouent de la lyre, sans doute en chantant des vers de Pindare, puis encore sous des nuages flamboyants, dans leur solitude hautaine, les temples d'Agrigente,

les mêmes temples qui inspirèrent à un grand
poète ces vers magnifiques :

Le temple est en ruine au haut du promontoire
Et la mort à mêlé, dans ce fauve terrain,
Les déesses de marbre et les héros d'airain,
Dont l'herbe solitaire ensevelit la gloire. »

C'est encore une imagination particulièrement
attirante que celle de M. Gaston La Touche. Il
nous séduit avant tout par la couleur dont il
connaît en maître toutes les ressources. Le rêve
de M. La Touche est le plus lumineux des rêves
et ce peintre un évocateur extraordinaire ; partout où se pose sa fantaisie, c'est une magie
nouvelle de couleurs.

C'est ainsi que dans une tour, il enveloppe du
soleil jailli à travers les vitraux, des sonneurs de
cloches. Tantôt M. La Touche s'égale par la
puissance aux maîtres les plus audacieux du coloris, tantôt il trouve toute sa puissance expressive dans les nuances de couleurs les plus subtiles ainsi que dans *la Barque*, qui emporte à
travers le brouillard, les bretonnes aux grandes
coiffes, ou encore dans cette fontaine de Versailles qu'un soleil d'automne vêt d'or en fusion.

Le triptyque de M. Wilfrid de Glehn, mentionné sur le catalogue, ne figure pas au Salon, et nous nous demandons comment un artiste qui, l'an passé exposait avec succès aux trois salons anglais a pu voir une de ses œuvres refusée par le jury de la Société Nationale des Beaux-Arts. Au lieu du triptyque, nous avons revu de cet artiste, une toile exposée eu 1898 à la New Gallery de Londres et dont nous admirions alors les belles qualités. Notre impression n'a pas changé depuis.

Cette jeune femme si harmonieuse de formes, sœur de celles qu'évoque Ary Renan, est une des très bonnes choses du Salon. Les teintes claires, très variées de l'ensemble, fine harmonie de blanc légèrement bleutée, l'art avec lequel les falaises s'estompent dans le lointain, et toutes les belles qualités de dessin des mains et du visage font de cette toile une œuvre à laquelle on revient et qui, après tant de choses entrevues, survit et demeure dans le souvenir.

LES PORTRAITS

INSI que chaque année, la maladie des portraits sévit au Salon. Mais parmi les innombrables effigies des comtemporains qui couvrent les murs, il en est fort peu qui méritent d'être étudiées. Cela n'empêche pas le public et même les gens intelligents de s'arrêter avec avidité devant les toiles signées des noms d'artistes consacrés par les années et par certaines modes incompréhensibles. Combien peu de gens songent en abordant une de ces œuvres, à la regarder véritablement et à se demander en toute conscience, si elle est bonne ou mauvaise. Pour la plupart l'auteur porte un nom, est de l'Institut, vend à de gros prix, a ses œuvres popu-

larisées par la reproduction, et l'on n'en demande pas davantage.

Il serait néanmoins grand temps de jeter par dessus bord ces colosses aux pieds d'argile. Nous n'avons pas l'autorité de le faire, mais le temps s'en chargera, que l'on n'en doute pas !

On peut se demander en effet ce que l'on pensera dans un demi siècle et même peut-être beaucoup moins des œuvres de M. Bonnat, de M. Lefèvre et de leurs imitateurs. Que dira-t-on des faces crûment éclairées, des chairs flasques de certains portraits de M. Bonnat, des noirs pâteux, de la laideur bourgeoise et du mauvais dessin de ceux de M. Lefèvre ?

Mais ce qui est plus triste encore c'est de voir un grand artiste qui vieillit, et qui ne se rend pas compte de sa décadence. M. Henner, dont nous admirons sans restriction des œuvres de jeunesse et d'âge mûr, toutes d'une si belle conscience, d'une si noble recherche dans le coloris, d'une si grande distinction dans la forme, expose cette année un petit portrait exécrable, une toile d'élève où la griffe du maître ne se reconnait pas. Certes tout artiste, si grand qu'il soit, n'est après tout qu'un homme, et peut avoir une défaillance. Tel a été le cas des plus grands parmi ceux que nous admirons. Mais même dans

les plus modestes esquisses d'un Delacroix, vous trouverez l'empreinte vigoureuse et énergique de son génie. Rien ici ne le décèle plus.

C'est donc un bien mauvais service que l'Etat a rendu à M. Henner, d'acquérir pour un de nos musées ce petit portrait. On a de la peine à se figurer qu'une pareille œuvre puisse un jour figurer au Louvre à côté des maîtres. Supporterait-elle le voisinage d'un Holbein ou d'un Clouet ! Je ne puis vraiment le croire.

Quant à M. Carolus-Duran, ne parlons même pas de décadence, c'est une constatation *post mortem* à laquelle la critique même la plus amie est obligée là. Ses deux portraits informes et pateux, sans dessin et sans coloris, eussent été j'en suis certain, refusés avec enthousiasme, si un obscur rapin avait eu l'audace de les soumettre au jury...

Est-ce à dire qu'il n'y ait absolument rien d'intéressant au Salon dans le domaine du portrait ? Tel n'est pas tout à fait le cas. M. Benjamin Constant a pris cette année sur lui-même la revanche que l'on attendait et espérait depuis bien des années. Il revient, dans son portrait de Mme J. von Derwies à un art plus sain, à une manière plus serrée. Si son œuvre est peut-être un peu déclamatoire, elle n'en

contient pas moins d'excellentes qualités dans l'harmonie générale, et dans la manière dont le paysage complète bien son modèle, sans en détourner l'attention. M. Benjamin Constant a certainement signé là un des portraits marquants de ces dernières années.

Le portrait de M. Dagnan-Bouveret n'a pas ce caractère d'apparat; mais il est par contre moins superficiel d'observation que celui de M. Benjamin Constant. M. Dagnan nous offre une page de vie intime et charmante. Bien peu d'importance ici est donnée aux bijoux, si nombreux, si étincelants, dans le portrait de Mme von Derwies ; toute l'attention par contre va à ces chairs si vivantes sous la transparence de la mousseline de soie, à la pose naturelle, un peu alanguie, et aux jolis contrastes de couleur entre le jaune des coussins et le noir si simple de la robe.

Chaque portrait de M. Alexander est une nouvelle révélation de l'étonnante virtuosité de ce peintre qui a pris depuis plusieurs années déjà un essor de plus en plus personnel. Chacune de ses toiles où règne tant de libre fantaisie, nous montre quelque nouvelle et curieuse notation de cet artiste. M. Alexander est surtout un peintre merveilleux de gestes et d'attitudes, qui

ne recule devant aucune hardiesse de dessin. Je connais peu d'artistes qui auraient pu donner autant de charme à cette jeune fille qui joue du violoncelle, tandis qu'un rayon de soleil tombe sur son bras nu.

Autant M. Jacques Blanche nous parait avoir peu réussi. ses portraits de Chéret et de M. et M^{me} Gauthier-Villars, autant ses études nous le montrent fin coloriste en possession d'une excellente technique.

M. de la Gandara aurait pu il me semble trouver dans les trois charmantes femmes qu'il a peintes, de plus beaux thèmes de couleur, et caractériser plus énergiquement la personnalité de chacune. On ne peut se défendre de songer quels éléments de beauté Sargent ou Whistler auraient tiré de pareils modèles.

M. Lazlo nous a donné du Prince de Holenlohe une effigie magnifique, comparable en profondeur et en beauté de la matière aux plus belles choses de Lembach, que cet artiste nous rappelle un peu. On est attiré tout de suite par cette peinture discrète et sombre, par cette physionomie dont les moindres détails sont merveilleusement mis en place, sobrement soulignés.

Mais l'œuvre véritable du Salon ; celle à laquelle on revient et qui est pour les yeux

fatigués de tant de choses disparates, comme le meilleur des repos, c'est le portrait admirable de Mme Puvis de Chavannes par le maître. De celui-là l'on pourra dire sans incertitude et sans hésitation que sa place est au Salon carré du Louvre.

DE QUELQUES ARTISTES

M. Eugène Carrière est assurément le créateur original d'un art très personnel. Ce poète dont la sensibilité s'est émue aux souffrances des humbles, et dont l'œuvre est comme un hymne incessant à la glorification de la maternité, reste fidèle aujourd'hui dans l'*Etude* et le *Réveil* à son champ d'observation habituel. De si belles choses ont été écrites sur l'art de Carrière, que nous n'insisterons pas ici sur son œuvre, et que nous renverrons le lecteur aux excellentes études et articles de MM. Gustave Geffroy, Roger-Marx et Paul Flat qui ont si bien senti le côté philosophique et profondément humain du talent de Carrière.

Mais tout en admirant l'œuvre significatif du peintre du *Théâtre de Belleville,* je voudrais hasarder timidement une critique que me suggère la comparaison de cet artiste avec les peintres des grandes époques. Ne semble-t-il

pas, lorsqu'on regarde l'*Etude* ou le *Réveil*, que M. Carrière soit par trop l'esclave de son procédé, et que la monotonie du coloris nuise un peu à ces œuvres, pourtant d'une ligne impeccable, et d'une correction parfaite de dessin. Je ne puis m'empêcher de me souvenir de ce que Goncourt écrivait de lui : « Tout amoureux que Carrière peut être du clair obscur de la vie vivante, et tout méprisant qu'il se montre parfois, dans la conversation, pour le claquant de la couleur, le coloriste qui a peint la belle tête de femme de trois quarts, exposée, il y a quelques années, chez Boussod et Valadon, *ne doit pas se confiner dans la grisaille*, quelque savant et artistique parti qu'il en tire. »

En M. Victor Prouvé nous trouvons la volonté tenace, et la variété de moyens et de talents qui caractérisent les maîtres artisans de la Renaissance. Comme eux M. Victor Prouvé sait tour à tour sculpter ou peindre, ciseler le métal ou repousser le cuir. Il excelle à toutes ces techniques si diverses, et apporte à chacune avec ses belles qualités d'énergie, une compréhension subtile de chaque matière. On n'a pas oublié à ce sujet le beau groupe du *monu-*

ment de Carnot à Nancy que M. Prouvé sculpta, ni les décorations de l'Hôtel de Ville de Nancy, et la fresque pour la mairie d'Issy qui figurait au Salon de 1896.

Mais n'allons pas chercher au dehors les preuves de cette activité féconde et contentons-nous de noter en quelques mots ce que nous offre le Salon de 1899, nous réservant d'étudier un jour plus longuement l'œuvre de M. Prouvé. Nous trouverons d'abord aux objets d'art divers bijoux, très bien traduits par l'orfèvre Rivaud, jolis pendants de cou d'une grande simplicité de lignes et d'un modelé très délicat ; une grande coupe sur le fond de laquelle est figuré en bas-relief un homme luttant éperdument avec un lion, groupe héroïque d'une musculature si puissante qu'on le croirait sorti d'un tableau de Delacroix ; puis encore diverses reliures, — cette fois-ci sans reproches — pour *Hérodias*, *Saint-Julien l'Hospitalier*, *Un Cœur simple*. On pouvait trouver autrefois que dans certaines de ses reliures, M. Prouvé, tout en exécutant des prodiges dans le repoussage et le gauffrage du cuir, ne tenait pas toujours un assez grand compte de l'application de son œuvre, et que ses reliures étaient plutôt de superbes compositions décoratives que de

véritables couvertures de livre que l'on peut manier facilement.

Telle n'est plus l'impression qui se dégage de ces trois œuvres, où M. Prouvé, tout en restant le décorateur que l'on sait, a tenu un si grand compte du but de la reliure que le spécialiste le plus sévère n'aurait absolument rien à y reprendre.

Quoique M. Victor Prouvé excelle dans les grandes décorations, quoiqu'il soit vraiment dans son élément devant les ensembles dont peu d'artistes peuvent aussi bien que lui rendre les puissantes harmonies, diverses toiles attestent encore son activité, et parmi celles-là sa *Vision d'automne* d'un sentiment si intensément poétique...

M. F. Willaert est resté fidèle aux canaux et aux béguinages de Gand, sans toutefois nous faire oublier cet admirable artiste Albert Baertsoen qui n'exposait pas cette année et dont le nom vient à la pensée tout naturellement lorsqu'on évoque un horizon quelconque de Gand ou de Bruges.

Je n'entreprendrai pas de décrire les toiles de M. Willaert; car on ne saurait fixer avec des mots le charme imprécis d'œuvres telles que

Vieux canal, Canal de Gand, Marchande de fruits. Il nous y apparaît bien comme le peintre de l'eau sous ses apparences multiples, tantôt au bord des quais sur lesquels bruit et s'agite le bon peuple flamand, tantôt le long des berges solitaires, auprès des vieux ponts dont elle reflète la mélancolie.

On a quelque peine en sortant des brumes de la Lys à s'habituer à la lumière crûe du Sahara, tel que le peint M. Dinet, et l'on va non sans trouble des teintes uniformes du Nord à la couleur exaspérée des haillons arabes. Une promenade au Salon est faite de ces contrastes soudains. D'ailleurs si l'on y regarde de plus près, et en dehors de ces apparences, il y a entre des artistes comme MM. Willaert et Dinet, une perception analogue des choses, un semblable désir de vérité, un même besoin de couleur locale, et un art prestigieux dans l'expression de nuances en apparence insaisissables : et chacun d'eux s'est intensément pénétré de l'âme et de la poésie d'un peuple.

Personne n'a de l'Orient une vision aussi colorée que M. Dinet dans la *Tempête de Sable* ou la *Vengeance des Enfants d'Antar*, orgie

véritable de couleurs aux chatoiements multiples.

Chaque année M^{lle} Ottilie Rœderstein, nous fait admirer ses œuvres d'un sentiment archaïque, mais peintes avec une justesse, une vérité, une force virile qui font d'elle un de nos grands peintres contemporains.

M. Jef Lempoels lui aussi, est d'un autre temps. Vous trouverez dans certaines de ses toiles la minutie d'un Quentin Matsys auquel il se rattache directement. C'est à peine si les types eux-mêmes ont changé. On pourra donc objecter que M. Lempoels n'a guère le mérite de l'individualité ; par contre il connait à fond son métier, chose très rare en notre temps d'à peu près et de précipitation.

Bien des choses encore pourront solliciter l'attention et intéresser à juste titre dans les Salons de 1899, et si l'espace que j'ai fixé à ces notes est trop restreint pour pouvoir m'appesantir autant que je le voudrais sur certaines œuvres je m'en voudrais toutefois de ne pas mentionner encore l'*Etude Décorative* de M. Agache, le *Roman du Gange* par M. Ch. W. Bartlett d'une saveur si orientale, le *Port d'Alger*

par M. Chudant, si hardiment traité, l'*Hommage à la Vierge* de M^{lle} Cornillac, et différentes toiles de MM. Jules Girardet, Biessy, Mario Fortuny, Zuloaga, Friant, et ce visionnaire étrange Henry de Groux.

DEUX MOTS SUR L'ART DECORATIF

J'ai eu l'occasion de suivre pas à pas dans *The Magazine of Art* les différentes étapes de cette renaissance des arts décoratifs qui prend depuis quelques années un essor de plus en plus significatif. Toutefois, malgré l'intérêt que nous prenons aux tentatives de tous ces artistes, il faut bien avouer, — sous peine de paraître de parti pris — que le Salon de 1899 est à ce point de vue, surtout un Salon d'attente, la plupart de nos décorateurs réservant sans doute leur effort décisif pour l'Exposition Universelle de 1900.

Nous serions donc les premiers à desservir cette bonne cause, si nous voulions juger ici longuement les œuvres exposées. Nous aurions à y constater trop souvent le manque de cohésion ou des analogies trop évidentes entre les

envois de 1899 et ceux des années précédentes. Je parle ici pour la moyenne des artistes, car il est bien certain que les chefs de file du mouvement, restent bien toujours personnels, et nous séduisent par des envois nouveaux.

Dans l'orfèvrerie cependant nous avons à noter la révélation d'un jeune artiste M. René Foy qui a exposé, non loin de M. Lalique, dont il supportait parfaitement le voisinage, quelques beaux diadèmes, bracelets et pendants de cou impeccables de ciselure, et d'un émaillage à la fois riche et discret Et nous admirons encore des bijoux de M. Henry Nocq, de M. Feuillâtre très en progrès. A l'Architecture un excellent dessin de M. Henri Bans représentant la Tour du Musée d'Angers, ainsi que des dessins de MM. Benouville, Plumet, Selmersheim, des vitraux de M. Georges Bourgeot et de M. Albert Muret, deux jeunes artistes pleins de promesses, des grès de M. Bigot, des verres de M. Reyen, différentes choses de M. Spicer-Simson qui débute brillamment à Paris, des émaux de M. Grandhomme et de M. Lucien Hirtz, des étains, de M. Ernest Carrière.

Le jour où nous verrons ces artistes se grouper davantage dans l'intérêts de la cause commune, et se soucier plus particulièrement de

réaliser des ensembles, on pourra dire que cette évolution des Arts Industriels sera définitivement accomplie. C'est le vœu que nous formons pour l'Exposition de 1900.

TABLE DES NOMS CITÉS

A

Agache	58.
Alexander	50.
Anquetin	16. 17.
Auburtin	11. 12. 13.

B

Bans	62.
Baertsoen	56.
Besnard	13. 14.
Benouville	62.
Bénédite	24.
Benjamin-Constant	49. 50.
Bartlett	58.
Biessy	59.
Bigot	62.
Billotte	33.
Biéler	17.
Boutet de Monvel	14. 15. 19.
Boutet	28.
Bourgeot	62.
Boecklin	16.
Bonnat	48.
Burnand	38.
Burne-Jones	18.
Blanche	51.

C

Carolus-Duran 49.
Cazin 31.
Carrière (Eugène) 53.
Carrière (Ernest) 62.
Chabas 21.
Charlet 27.
Chassériau 40.
Claus 36. 37.
Cottet 23. 24. 27. 28.
Chudant 59.
Cornillac 59.

D

Dagnan-Bouveret 50.
Dinet 57.

E

Escoula 9.
Edelfelt 28.

F

Fantin-Latour 39. 40.
Falguière 4. 6. 7.
Feuillâtre 62.
Fix-Masseau 9. 10.
Fortuny 59.
Foy 62.
Friant 59.

G

Gandara 51.
Girardet 59.
Glehn 29. 46.

Grandhomme 62.
Groux 59.

H

Henner 48. 49.
Hirtz 62.

J

Jef-Lambeaux 9.

L

Lalique 62.
Lagarde 35.
Lazlō 51.
La Touche 45.
Laurens (J.-P.) 18.
Lenoir 9.
Le Goût-Gérard 27.
Lefèbvre 48.
Le Sidaner 36.
Lévy-Dhurmer 40.
Lembach 51.
Lempocls 58.

M

Maufra 29.
Marcette 29.
Martin 20.
Meunier 7. 8.
Mesdag 28.
Ménard 44.
Moreau 40.
Monod 42. 43.
Montenard 12. 18.
Muret 62.

N

Nocq 62.

O

Olsson 29.

P

Puvis de Chavannes 4. 11. 19. 21. 52.
Plumet 62.
Prouvé 54. 55. 56.

R

Raffaëlli 34.
Renan 46.
Reyen 62.
Roederstein 58.
Roger 28.
Roll 18.
Rodin 4. 5. 6. 7.

S

Sargent 51.
Selmersheim 62.
Simon 23. 25. 26.
Siot-Decauville 9.
Spicer-Simson 62.

T

Tattegrain 18.

V

Vail 27.
Verstacte 28.
Verhaeren 37.

W

Walker 49.
Waidmann 28.
Willaert 36. 37.
Whistler 51.

Z

Zuloaga 59.

TABLE DES CHAPITRES

La Sculpture et Rodin	3.
Les Grandes Décorations	11.
Les Peintres de la Bretagne et de la Mer	23.
Quelques paysages	31.
Peintres de Rêves	39.
Les Portraits	47.
De quelques artistes	53.
Deux mots sur l'Art décoratif	61.

Achevé d'imprimer
Le dix juillet mil huit cent quatre-vingt-dix-neuf
PAR
EMILE PIVOTEAU
Imprimeur de

à Saint-Amand-Mont-Rond (Cher)

www.ingramcontent.com/pod-product-compliance
Lightning Source LLC
Chambersburg PA
CBHW071422220526
45469CB00004B/1395